赵孟頫楷书集字对联

郑晓华 主编

张希平 编

上海辞书出版社

编者的话

初学书法者必然先从临摹古人碑帖开始，点划结构风格务求酷似。临摹阶段以后则开始进入创作阶段。『从临帖到创作』是学书过程中必然面临的跨越，然而这一步跨越往往困难重重，有人可能一辈子都跨不过或者没有跨好而误入歧途。为此，我们邀请资深书法教育家编『临帖到创作』的过渡，不失为一种简便快捷的好方法。使用集字字帖来作为『从辑出版一套从历代著名碑帖集字而成的楹联与诗帖，借助电脑图像处理技术，将字在大小重轻倾侧等方面做到气息贯通、笔画呼应，力求以最完美的效果呈献给读者。

赵孟頫（一二五四—一三二二）元初书法家，字子昂，号松雪道人，又号水精宫道人、鸥波。谥文敏，浙江吴兴（今浙江湖州）人。诸体皆备，尤以楷、行书著称于世。其书风遒媚、秀逸，结体严整、笔法圆熟，创『赵体』书，与欧阳询、颜真卿、柳公权并称『楷书四大家』。编者耗数月之功，对每副楹联中的选字反复斟酌推敲，做到既忠于原著，所有点划仍出于原帖，无一笔代写，又不生搬硬套，适当运用电脑技术进行协调，终成此帖。因字源条件所限，有些对联或在平仄协调上尚存不足，我们且以较为宽松的眼光对待，还望读者见谅。

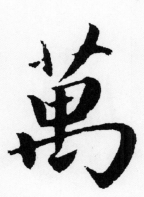
万象更新

百花吐艳

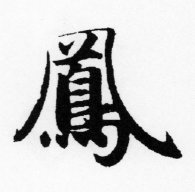

凤鸣盛世 龙有传人

鳳鳴盛世

龍有傳人

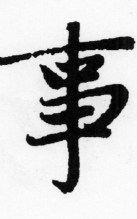
境由心造

事在人为

人傑地靈

物華天寶

物华天宝 人杰地灵

月色如故 江流有声

江流有声

月色如故

好古以求

中道而立

自恃则短

博谋乃长

澄懷秋月朗

逸興晚霞飛

崇德先修己　当仁不让师

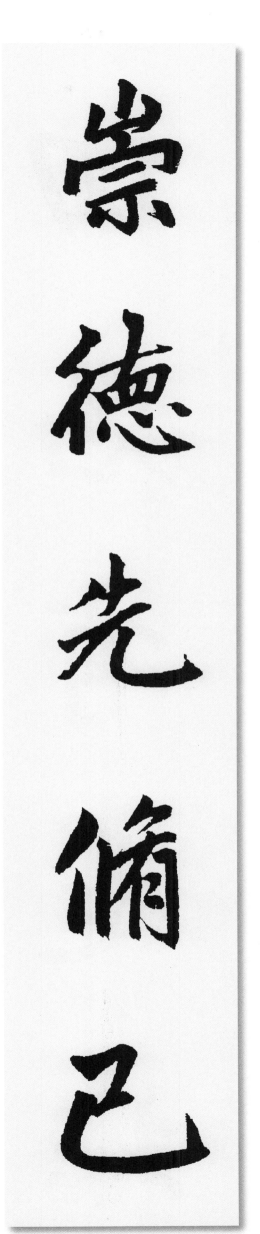

当仁不让师

崇德先修己

道义无今古　功名有是非

切名有是非

道義無今古

得山水清气 极天地大观

趣天地大观

得山水清气

多言即少味　无欲斯有为

多言即少味

无欲斯有为

高怀见物理 和气得天真

高懷見物理

和氣得天真

春色满人间

和声鸣盛世

和声鸣盛世　春色满人间

静闻鱼读月
笑对鸟谈天

静聞魚讀月

笑對鳥談天

门墙多古意　家世重新风

家世重新风

门墙多古意

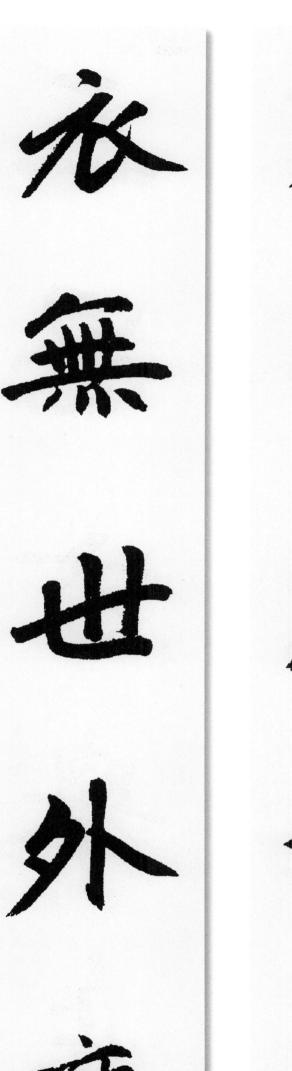

百折不迴頭

三思方舉步

三思方举步　百折不回头

兴家必勤俭　高寿宜子孙

兴家必勤俭

高寿宜子孙

庭院花香鸟语　楼台月满云开

楼臺月滿雲開

庭院花香鳥語

今夜我怜明月　几时人寄梅花

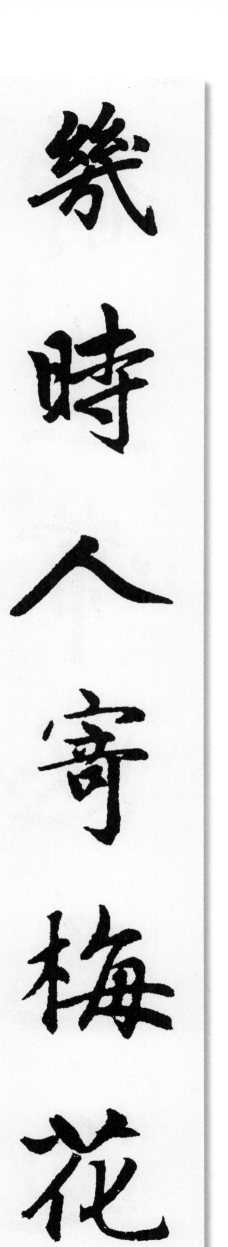

今夜我怜明月

羲時人寄梅花

静坐常思己过 闲谈莫论人非

世盛人民共乐 春新天地同欢

世盛人民共乐

春新天地同欢

和風有意迎春

細雨無聲潤物

细雨无声润物 和风有意迎春

笑问春归何处 喜看水绿江南

喜看水绿江南

笑问春归何处

心会高山流水　调追白雪阳春

半湖月色偏宜夜 十里荷香已欲秋

半湖月色偏宜夜

十里荷香已欲秋

画法通灵华解语

道人生事石为粮

德取咸和谦则吉 功资养性寿而安

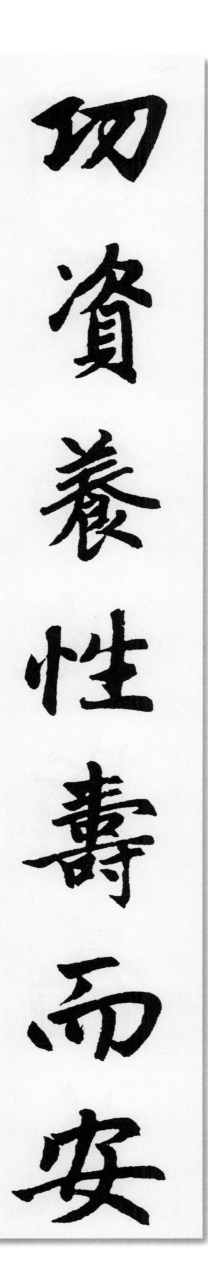

德取咸和谦则吉

功资养性寿而安

仁里德鄰無所爭

洞天福地斯為義

洞天福地斯为美　仁里德邻无所争

福如东海长流水 寿比南山不老松

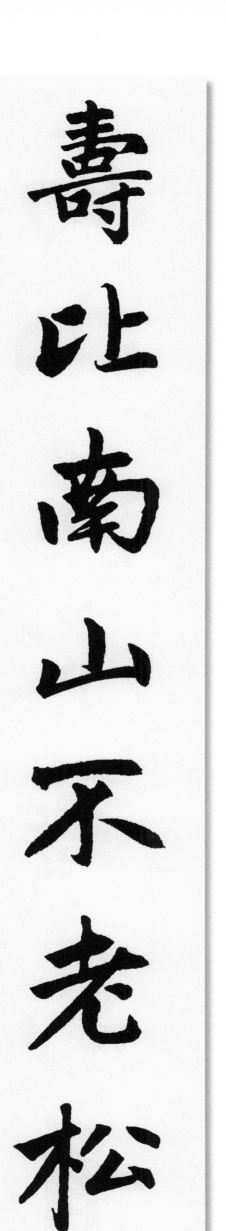

清風明月酒一舡

高山流水詩萬首

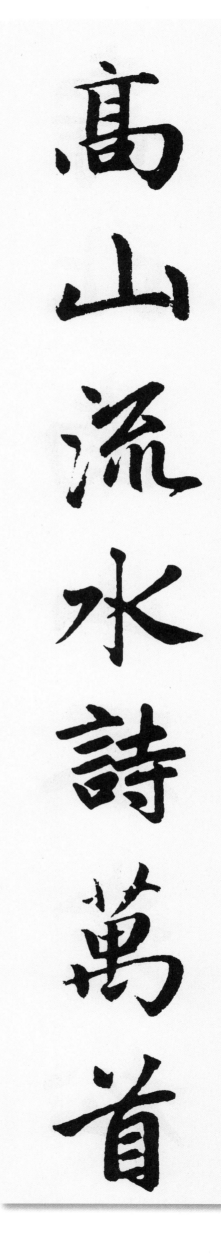

高山流水诗万首　清风明月酒一船

高山仰止疑无路　曲径通幽别有天

高山仰止疑無路

曲径通幽别有天

寒雨送归千里外 东风沉醉百花前

东风沉醉百花前

寒雨送归千里外

神龙会风雷而起
立石与嵩华争雄

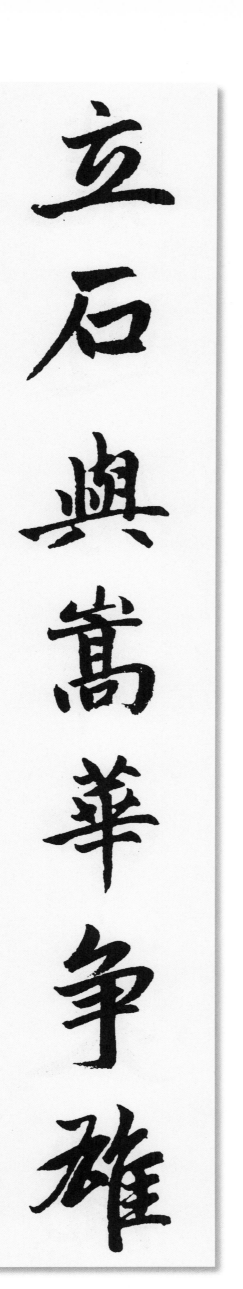
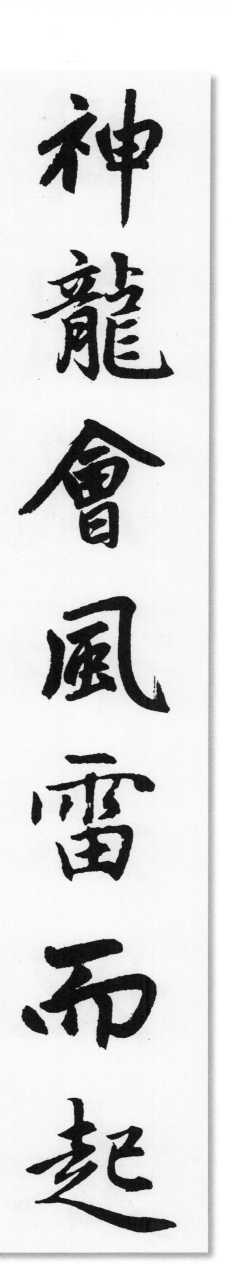

日朗風和大地春

龍遊鳳舞中天瑞

龙游凤舞中天瑞　日朗风和大地春

东汉图书存礼制 南朝风月乐鼓鼗

东漢圖書存禮制

南朝風月樂鼓鼗

秋水为神玉为骨 词源如海笔如椽

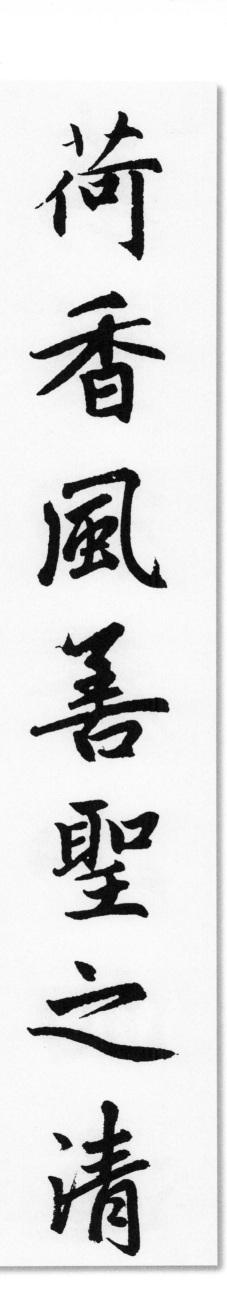

山静日长仁者寿　荷香风善圣之清

万壑松声山雨过　一川花气水风生

万壑松声山雨过　一川花气水风生

解义世相尊五鹿　雄心君自薄元龙

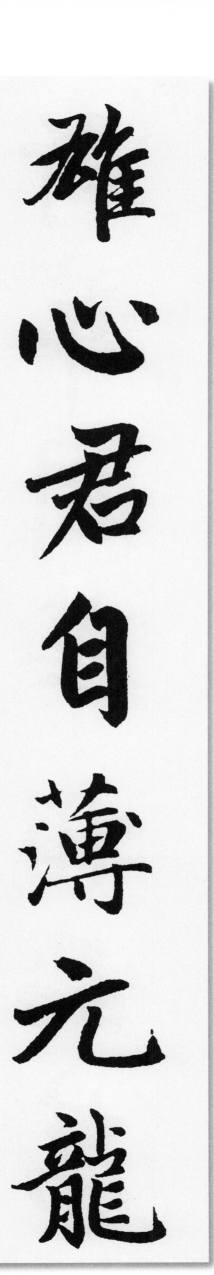

解义世相尊五鹿

雄心君自薄元龙

野草闲花相品第　溪茶山茗自煎赏

诗若长城四境独守　学如大海百流兼归

诗若長城四境獨守

學如大海百流兼歸

秦汉图书后人所宝 庙堂钟声盛世之音

廟堂鐘聲盛世之音

秦漢圖書後人所寶

人比黄花静意相对　天流素月清光大来

天流素月清光大来

人比黄花静意相对

图书在版编目（CIP）数据

赵孟頫楷书集字对联 / 郑晓华主编；张希平编. ――
上海：上海辞书出版社，2016.8（2019.3重印）
（集字字帖系列）
ISBN 978-7-5326-4615-9

I.①赵… II.①郑… ②张… III.①楷书—法帖—
中国—元代 IV.①J292.25

中国版本图书馆CIP数据核字（2016）第093492号

集字字帖系列
赵孟頫楷书集字对联
郑晓华 主编 张希平 编

丛书编委（按姓氏笔画排列）
马亚楠 韦　娜 王　宾 王高升 石　壹 卢星军 叶维中 成联方 刘春雨
孙国彬 李　方 李　园 李剑锋 李群辉 吴　杰 宋　涛 宋雪云鹤
张广冉 张希平 周利锋 赵寒成 段　军 段　阳 柴　敏 钱莹科 梁治国

出版统筹/刘毅强 策划/赵寒成
责任编辑/钱萤科 版式设计/赵姁珏 封面设计/周仁维

上海世纪出版股份有限公司
辞书出版社出版
200040 上海市陕西北路457号 www.cishu.com.cn
上海世纪出版股份有限公司发行中心发行
200001 上海市福建中路193号 www.ewen.co
上海盛隆印务有限公司印刷

开本889毫米×1194毫米 1/12 印张4
2016年8月第1版 2019年3月第2次印刷

ISBN 978-7-5326-4615-9/J·577
定价：28.00元